上编

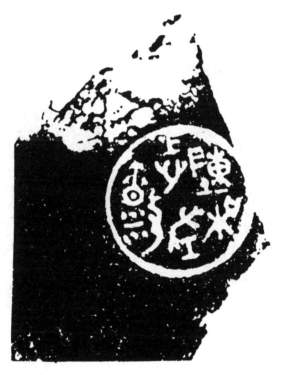

图上编 1–1

战国

陶文

陈枳（枝）志（上）左廪（《陶文图录》2·17·1）

天津地区出土

图上编 1-2

战国

"蒦圖南里鍴"陶玺及同文陶片

文雅堂藏

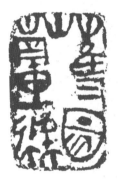

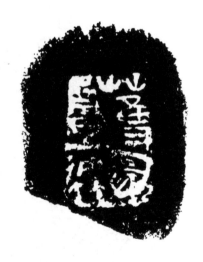

图上编 1-3

新莽

军曲候丞印

故宫博物院藏

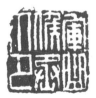

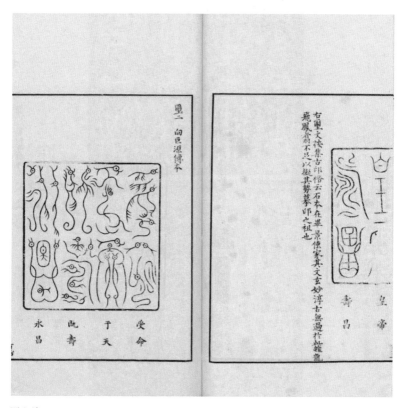

图上编 2-1

南宋

薛尚功《钟鼎彝器款识法帖》著录传国玺摹本

图上编 2–2

受天之命皇帝寿昌（向巨源本）
受命于天既寿永昌（蔡仲平本）

图上编 2-3

宋王厚之、元吴睿摹、明沈津补《汉晋印章图谱》

明《欣赏编》本

南京图书馆藏

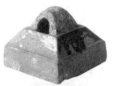

图上编 2-4

西汉

建平君印（铸印）

珍秦斋藏

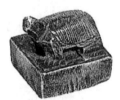

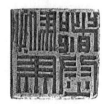

图上编 2-5

东汉

驸马都尉

洛阳市文物队藏

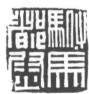

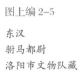

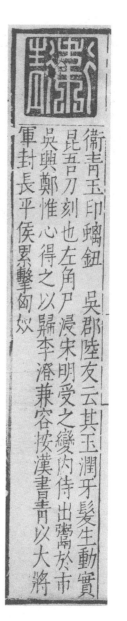

图上编 2-6

汉

卫青　玉印

录自明顾从德《印薮》

图上编 2-7

元

柯九思墨印

钤于晋《曹娥诔辞》卷

辽宁省博物馆藏

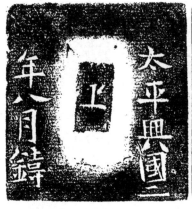

图上编2-8

北宋

骁猛弟六指挥弟五都朱记

北宋太平兴国二年（977）

《吉林出土古代官印》著录

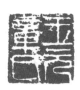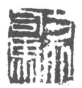

图上编2-9

元

王冕（煮石山农）用印

王冕私印（李升《菖蒲庵图卷》题跋）

王元章氏（李升《菖蒲庵图卷》题跋）

方外司马（王冕墨梅图轴）

图上编 2-10

商

兽面纹钤

1999 年河南安阳市西郊供电局
商代墓葬填土中发现

中国社会科学院考古研究所安
阳工作站藏

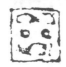

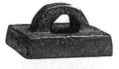
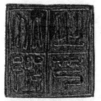
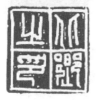

图上编 2-11

秦

北乡之印

上海博物馆藏

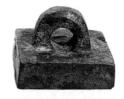
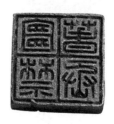
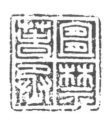

图上编 2-12

西汉

宜春禁丞

故宫博物院藏

图上编 2-13

西晋

建春门侯

上海博物馆藏

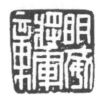

图上编 2-14

南朝

明威将军章

天津市艺术博物馆藏

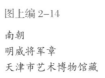

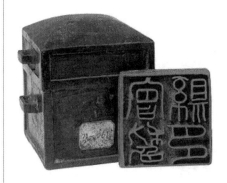

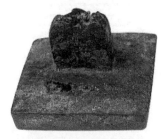
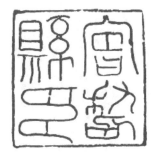
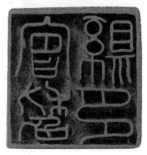

图上编 2-15

唐

会稽县印

浙江省博物馆藏

原印尺寸：5.6厘米 ×5.5厘米

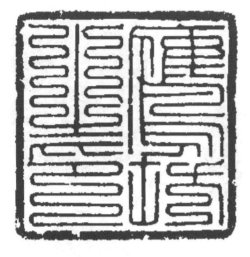

图上编 2-16

南宋
鹰坊之印
故宫博物院藏

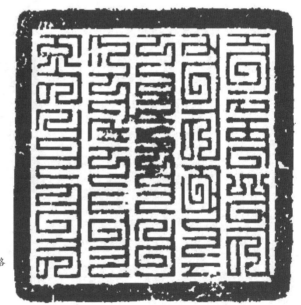

图上编 2-17

元
管领本投下中兴等路
民匠南鲁花赤印
上海博物馆藏

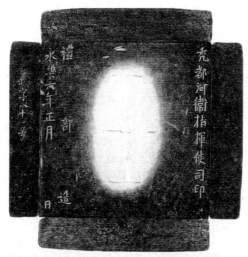

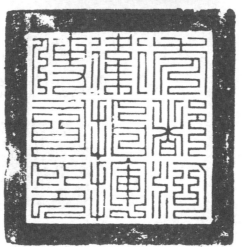

图上编 2-18

明

尧都河卫指挥使司印

故宫博物院藏

原印尺寸：9.7厘米 ×9.7厘米

图上编 2-19

战国·三晋

桑闵（门）圳（府）

上海博物馆藏

图上编 2-20

商

亚禽示（一说"亚离示"）

台北故宫博物院藏

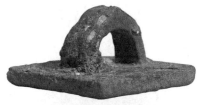

图上编2-21

商

奇字鉨

台北故宫博物院藏

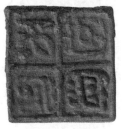

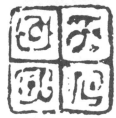

图上编2-22

商

瞿甲（一释"翼子"）

《邺中片羽》著录

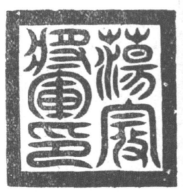

图上编 2-23

明

荡寇将军印

南京博物院藏

原印尺寸：10.4 厘米 × 10.4 厘米

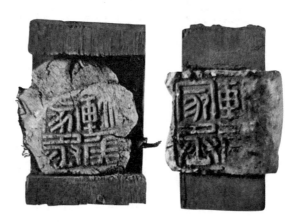

图上编 2-24

西汉

"轪侯家丞"封泥

湖南长沙马王堆轪侯墓地出土

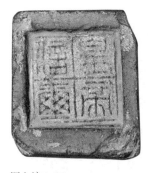
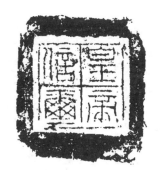

图上编 2-25

秦（或西汉）

"皇帝信玺"封泥

东京国立博物馆藏

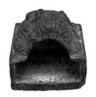
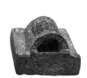
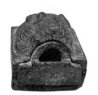

图上编 2-26

东汉

陈亲之印、陈长君（虎钮子母印）

冷澹盦藏

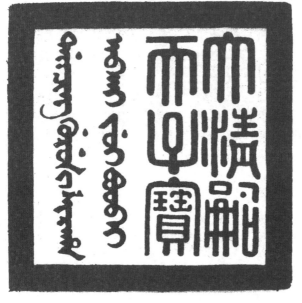

图上编 2-27

清

大清嗣天子宝

故宫博物院藏

图上编 2-28

清

镶白旗汉军三甲喇六佐领图记

南京市博物总馆藏

图上编 2-29

清

金□镇巡检司之印

南京市博物总馆藏

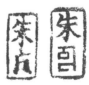

图上编 2-31

元

朱（押）二种

冷澹盦藏

图上编 2-30

宋十五朝御押

周密《癸辛杂识》（明刻稗海本）

三　功能

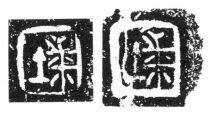

图上编 3-1

战国齐陶文
埻（市）
山东济南天桥区出土
济南市博物馆藏

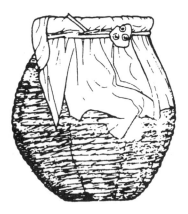

图上编 3-2

包山楚墓出土陶罐封泥（玺印用于封物示意图）

图上编 3-3

唐
胡书印
隋《出师颂》卷所钤
故宫博物院藏

叙古今公私印記

太宗皇帝自書貞觀二小字作二小印

玄宗皇帝自書開元二小字成一印

又有集賢印祕閣印翰林印 各以所司印所收

又有弘文之印恐是東觀舊印書者其印至小

更有元和之印恐是官印多印搨本書畫

諸好事家印有東晉僕射周顗印古小雌字

卷之三 五

又有梁朝徐僧權印

唐朝魏王泰印

太平公主駙馬武延秀玉印胡書四字梵音云三

藐奴駄

故潤州刺史贈左散騎常侍徐嶠之印

嶠之子吏部侍郎會稽郡公徐浩浩子璹印

議郎竇蒙印 蒙弟范陽功曹竇臮印

延王友竇永二小字印

图上编 3-4

唐
张彦远《历代名画记》
明刊本

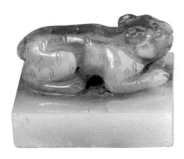

图上编 3-5

元

范文虎墓出土虎钮玉押

安徽省博物馆藏

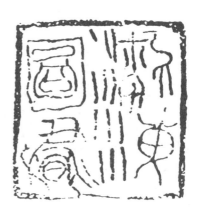

图上编 3-6

唐

渤海图书（李存用印）

中国社会科学院考古研究所藏

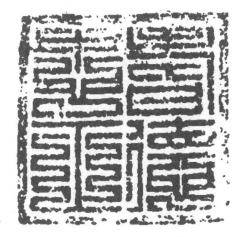

图上编 3-7

明

耆德忠正

钤于苏轼《洞庭春色赋》卷

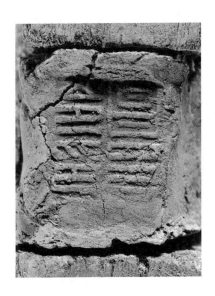

图上编 3-8

西汉

昌邑令印

封泥及封泥匣

江西南昌海昏侯刘贺墓出土

四 理法

跋印譜續集

方余髫歲時文休長蘅與余朝夕開
卷之外顧以篆刻自娛長蘅不擇石
不利刀不配字畫信手勒成天機絪
緼文休悉反是而其位置之精神骨
之奇長蘅謝弗及也兩君不時作武
鈔頃可得十餘喜怒醉醒陰晴寒暑

图上编 4-1

明

王志坚《承清馆印谱跋》

印母

予髫時即嗜印學日迫他事不克專心年來養病多暇偶檢所藏顧汝修
氏印藏稍稍翻閱每歎不獲直見古人刀法已復得顧氏集古印譜凡得
古印一千七百有奇皆原印印越楮上於是齰目游𢑥幾廢寢食時時覺
與漢人促膝語著忽忽若有見者不能自己箸爲印母三十三則自謂印
學悉胎於此矣雖然藥已授穎君矣猶母之邪也其有不可湮之先天
乎無寄生識

一觀 刀筆在手觀則在心手器或廢心乃亡存以是因緣名爲五觀曰
情日與日格日重日雅

情〇情者對貌而言也非但有神神在人也人無神則印亦無神所
謂人無神者其氣奄奄其手龍鍾無飽滿充足之意譬如欲睡而誅既嘔而飲
焉有精彩若神旺者其神自然十指如翼一齏而生意全胎斷裂而光芒飛動
興〇興之爲物也無形其勃發也莫禦興不高則百務俱不能快意印之發興

图上编 4-2

明

杨士修《印母》

《艺海一勺》本，1933 年

明 雲間楊士修長倩箸

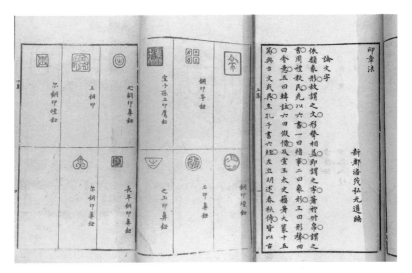

图上编 4-3

明

潘茂弘《印章法》

图上编 4-4

清

黄宗羲《长啸斋摹古小技序》

图上编 4-5

清

方以智（自刻）用印"混混沌沌"

钤于《释超揆远山归鸦图题跋》

解鐵樵紅椒館印譜跋

篆刻之要有三章法篆法刀法是也經營位置疎密適宜者
章法也篆必師古學有淵源者篆法也鋒力兼全裁頓中款
者刀法也三者備篆刻之能事畢矣余於乾隆庚戌宰津門
時從解衣亭同年處得悉鐵樵精鐵筆求鐫銅印數方至今
寶之但未獲全豹也庚申夏五余君竹泉從博陵寄示鐵樵
紅椒館印譜展觀竟日見其字勢飛動意到神行密不過疎
疎不過寬巧不傷纖拙不傷笨或正如山立或奇如雲蒸或
續如蠅聯或斷如斧劈或細如畫尾或猗如虎貔或側如峯
迴或橫如嶺抱或朗朗如照玉或巍巍如貫珠其變化不測

图上编 4-6

清

李符清《解铁樵红椒馆印谱跋》

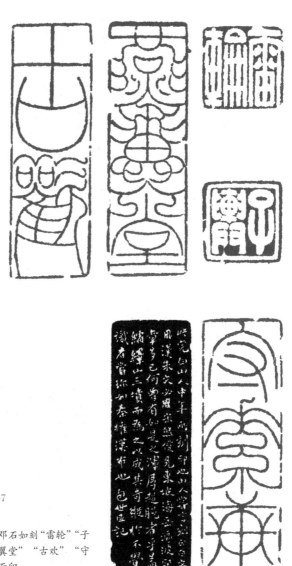

图上编4-7

清

包世臣跋邓石如刻"雷轮""子
舆""燕翼堂""古欢""守
素轩"五面印

图上编 4-8

清

吴昌硕刻"削觚"及边款

图上编 4-9

清

吴昌硕刻"吴俊之印"及边款

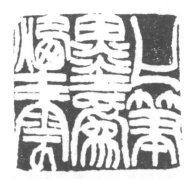

图上编 4-10

清

黄士陵刻"化笔墨为烟云"及边款

沈行治印

图上编 4-11

傅抱石《沈行印谱序》

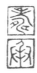

图上编 5-1

明

文彭（自刻）用印"寿承"

嘉靖壬寅（1542 年）《仇
英橅倪瓒像卷题跋》

图上编 5-2

元

吾丘衍用印"吾衍私印""贞白"

钤于赵孟頫《兰竹石图卷》

图上编 5-3

元

赵孟頫用印

"赵孟頫印"（《行书洛神赋卷》）

"赵氏子昂"（《欧阳询梦奠帖》题跋）

图上编 5-4

明

文彭之印

陆治、文彭《赤壁赋》书画合卷

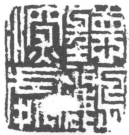

图上编5-5

明

何震刻"听鹂深处"及边款

西泠印社藏

图上编5-6

清

黄易刻"方维翰"及边款

图上编 5-7

清
赵之谦《书扬州吴让之印稿》

图上编 5-8

清
吴昌硕《吴让之印存跋》

图上编 5-9

近代

史喻盦《近代名贤印选序》

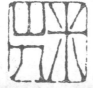

○第一論
印字有意有筆有刀意主夫筆意最爲要筆管
夫刀筆其次之刀乃聽後又其次之三者果
備圓俱完美不則甯舍所緣圖所急矢益刀
有遺而筆既周筆未到而意已邁未全失也
若徒事刀而失筆事筆而失意不羨於帥匕
而卒亂邪
分類既定論各依歸中有未盡而互發者
則總署諸尾爾益亦椒桂儵辛也

意既主筆則筆必會意筆既管刀則刀必相筆
如筆矯爲轉換豈謂意原如是邪是筆不如
意矢如刀亂出破碎音調筆原如是邪是刀
不依筆矢必意超於筆之外刀藏於筆之中
始得
○第二論
區畫未定之先要能筆一聽我區畫既定之後
要能我一聽筆二聽我則我不爲筆縛我聽
筆則筆不爲我移斯所謂先天而天不違後

图上编6-1

明

徐上达《印法参同》

万历四十二年（1614）刊本

图上编6-2

清

钱松刻"米山人"及边款　西泠印社藏

七　审美

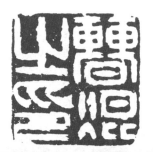

图上编 7-1

清
丁敬刻"曹焜之印"及边款

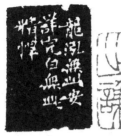

图上编 7-2

清

赵之谦刻"赵之谦印"及边款

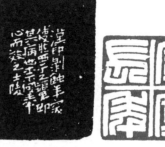

图上编 7-3

清

黄士陵刻"季度长年"及边款

治印術

凱 包者著

治印術

上編　總論

第一章　印章之源流

第一節　印章之起源

印章爲用，由來甚古，然究創自何人何時，古籍無攷，以余度之，上古爲書，全憑刀簡；刀卽是筆，簡卽是紙，故刻卽是書，書卽是刻，初無所謂書刻之分，大凡刻出之文，便有凸凹，殷墟甲骨，卽其一證，此類物品，一染汚汁，粘附他物，遂留痕跡，好事者見而賞之，乃取一定形式之物，鋟刻文字，鈐以爲信，印章起源，當卽在此，余嘗遍攷古籍，最初見於記

治印編

一

图上编 7-4

民国

包凯《治印术》

中国文化服务社，1947 年

八 品评

图上编 8-1

清

奚冈刻"铁香邱学敏印"及边款

图上编 8-2

清

吴让之《自评印稿题记》

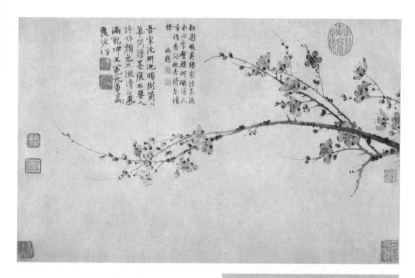

图上编9-1

元

王冕《墨梅图》及题跋钤印

故宫博物院藏

图上编 9-2

明

张纳陛《古今印则序》

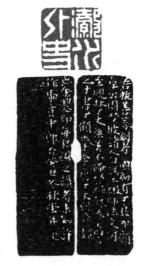

图上编 9-3

清

陈豫钟刻"潀水外史"及边款

图上编 9-4

清

吴让之刻"画梅乞米"及边款

图上编 9-5

清

胡震《跋汉铜印丛后》

图上编 9-6

清

赵之谦刻 "赵之谦" "悲翁" 及边款

图上编 9-7

清

黄士陵刻 "阳湖许鏞" 及边款

世之俗人刻石多有自言仿秦汉
印其实何曾仿似秦一金刻
石一铸然悲似秦汉印非有友人限

半丁先生此印绝是汉人之作最佳
者

图上编 9-8

近代

齐白石刻"汪之麒印"批语

图上编 9-9

近代

邓之诚《五石斋印存二集自序》

十　流变

图上编 10-1

明

李流芳《题汪杲叔印谱》

图上编 10-2

明

周应麟《印问自序》

图上编 10-3

清

桂馥《续三十五举》

海山仙馆丛书本

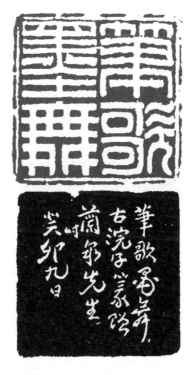

图上编 10-4

清

邓石如刻 "笔歌墨舞" 及边款

賴古堂別集印人傳卷之一

櫟下周亮工減齋撰　男在浚編次

書文信國鐵印後

宋信國公文丞相諱二字鐵鑄侯官農夫野田
中耕出歸以多金執如故予門人陳濟告予曰此
可復增以多金執如故予門人陳濟告予曰此
老儒負郭田也詎肯易老儒得此印凡家有疫
祟者或瘧者持此往鎮之輒愈稍厚貲後購者
紛紛戔道途遠老儒不能往印一紙給之傳粘

图上编 11-1

明

周亮工《印人传》

清康熙十二年（1673）刊本

自序

余自束髮見秦漢印譜及嶧山泰岱諸碑心
竊喜之樂而忘疲而不自知其為雕蟲末技也
雖然余竊念之人亦不可一日無寄身亦不可一日無
事為救撥筆要紳上佐治理或奉使皇草驅
王事或守一郡專一城簿書期會旁午於前即不
然武商於跋而澈費戔或置於市權奇贏或
農於畎畝而勤胼胝更何暇於比不急之務以耗其心
志乃吾人章生明偷佩服詩書其可悠悠終日而
徒靈此飲和食德之歲月哉子曰少也賤故多能
又曰為之猶賢乎已余之事此未欲使心有所守
身有所事焉耳誦讀之餘輒自雕鏤二十年未
頗有得心應手之趣遂以臆見條的古法分題
便覽匯為一帙不敢自信亦不敢聊以供同
癖者採取云工章讜柘月既聖昌平鄉孔
繼浩自識於千峰萬壑山莊

图上编 11-2

清

孔继浩《篆镌心得》抄本

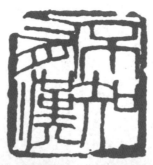

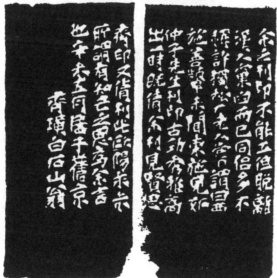

图上编 11-3

近代
齐白石刻"不知有汉"及边款

图上编 11-4

近代
贺孔才刻"吴懋"印齐白石批语

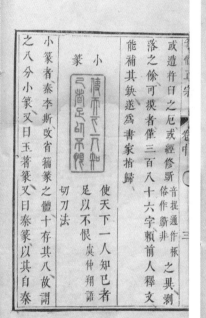

图上编 12-1

清

许容《说篆》

康熙十四年（1675）师古斋刊本

图上编 13-1

清

邓石如刻"铁钩锁"及印侧题记

图上编 13-2

清

黄易刻"琴书诗画巢"及边款

图上编 13-3

清

程邃刻"垢道人程邃穆倩氏"

图上编 13-4

清

赵之谦刻"赵撝叔"及边款

图上编 13-5

清

赵之谦刻"寿如金石佳且好兮"及边款

图上编 13-6

清

赵之谦刻 "星遹手疏" 及边款

图上编 13-7

清

吴昌硕刻 "一月安东令" 及边款

图上编 13-8

清

吴昌硕刻 "葛书徵" 及边款

图上编 13-9

清

黄士陵刻"万物过眼即为
我有"及边款

图上编 13-11

清

黄士陵刻"书远每题年"及边款

图上编 13-10

清

黄士陵刻"九作道人"及边款

十四　修养

书画图章本一体 精雄老丑贵天传 神奇秦汉相形 新出古今人作
意古从新灵幻只 教通造化急著刱 昌、真非云事蹟代不精取
藏鉴贵谁其人只 有黄金不变色 砥砺王室埃庆兴 君与吴山人论印事
铁笔许何程安游 阁石千百换与君 鉴开说泯伪夕 味 与吴山人论印章
足跡不经丁万里 眼中难尽世间奇 笔锋到处无迟顾
六地为师老迈凝 为友人作画

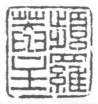

图上编 14-2

清

奚冈刻"频罗庵主"及边款

图上编 14-1

清

石涛《与吴山人论印章》

上海博物馆藏

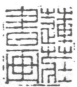

图上编 14-3

清

陈豫钟刻"莲庄书画"及边款

下 编

一　字法

學古編卷上

元魯郡吾丘衍子行述
明嘉禾梅墟周履靖校
金陵荊山書林梓

三十五舉

一舉曰科斗爲字之祖象蝦蟆子形也今人不
知乃巧畫形狀失本意矣上古無筆墨以竹
梃點漆書竹簡上竹硬漆膩畫不能行故頭
麤尾細似其形耳古謂筆爲聿倉頡書從手

图下编 1-1

元

吾丘衍《学古编》

民国涵芬楼影印明《夷门广牍》本

印正附說

明秣陵甘旸旭述
劉光岩厚校

篆原

結繩畫卦後有書契其文有龍書穗書雲書鸞書
科斗龍蝌鼃葉等書然去久湮沒皆絕無聞存者
唯史籀二篆而已李斯後損益之以爲玉筋亦名
小篆古法稍易程邈去繁就簡任隸書王次仲亦名

图下编 1-2

明

甘旸《印章集说》（《印正附说》）

图下编 1-3

清

张燕昌刻"心太平斋"及边款

图下编 1-4

汉

李宜、赵文

选自明顾从德《集古印谱》原钤本

續三十五舉

番禺黃子高叔立

字為心畫當先知此字從某從某於六書之義云何下筆自然有意

學篆以說文為本按說文都九千三百五十有三字曰寫三百餘字一月可遍把筆

既定然後再加臨摹方可漸進於古

學篆必先通說文然許氏之書正如今之

图下编 1-5

清

黄子高《续三十五举》

民国间商务印书馆石印本

图下编 1-6

清

黄士陵刻"甲子"及边款

图下编 1-7

方介堪刻"春愁怎画"及边款

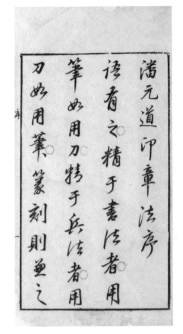

图下编 2-1

明

董其昌《印章法序》

图下编 2-2

清

吴让之《赵㧑叔印谱序》

图下编 2-3

清

黄士陵刻"颐山"及边款

图下编 2-4

战国

"敬事"（二方）、"私钵"（二方）

冷澹盦藏

图下编 3-1

清

黄易刻"得自在禅"及边款

图下编 3-2

清

奚冈刻"金石癖"及边款

图下编 3-3

清

赵之谦刻"钜鹿魏氏"及边款

图下编 3-4

清

姚正镛跋吴让之刻"砚山""汪鋆"
两面印

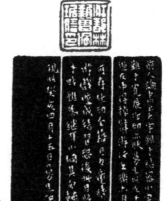

图下编4-1

清

陈鸿寿刻"江都林报曾佩琚信印"

及边款

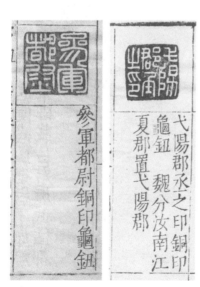

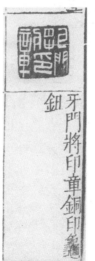

图下编4-2

汉印"牙门将印章"

"弋阳郡丞之印"

"参军都尉"

选自明王常、顾从德

编校《印薮》

图下编 4–3

战国

古玺"孙习""苏问"（又释"苏闻"）

分别选自明王常、顾从德编校《印薮》、明顾从德《集古印谱》原钤本

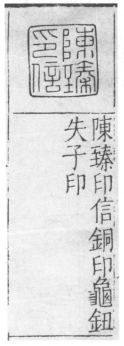

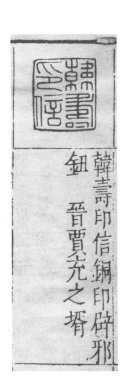

图下编 4–4

陈臻印信、韩寿印信

选自明王常、顾从德编校《印薮》

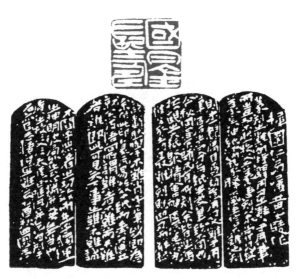

图下编 4-5

清

黄士陵刻"国钧长寿"及边款

图下编 4-6

清

黄士陵刻"光绪乙酉续修鉴志，
洗拓凡完字及半勒可辨者尚存
三百三十余字，别有释。国子
祭酒宗室盛昱、学录蔡赓年谨
记"及边款

五 刀法

图下编 5-1

"空提"执刀示意图
选自明潘茂弘《印章法》

图下编 5-2

清

许容《谷园印谱》

篆刻鍼度卷一

海寧 陳克恕目耕 述

考篆

篆源

古者結繩而治求有符篆盧犧因畫卦而作龍書神
農因嘉禾而作穗書黃帝見慶雲作雲書含頠觀鳥
跡作古文少昊作鸞鳳書高陽作科斗文高辛作仙
人書羲得神龜作龜書禹開作鐘鼎象文字由
之而起但歷世已久其書莫考今所傳者皆後人狗
名而作始非正矣其所可稽者惟籀頠之古文周史
籀之大傳秦李斯之小篆古老子之十八體六書統
諧之大傳秦李斯之小篆古老子之十八體六書統
古商隱字譜衛宏字夏金石韻府摭古遺文長箋六書正
要許氏說文存義切韻八書精蘊說文長箋希裕畧
譌汗簡省文石經古尚書古周易古毛詩古遺文六書正
禮記古周禮古論語古爾雅古孝經古史記古春秋古
道德經黃庭經天台經陰符經金剛經天台經幢張
摭集朱育集光遠集孫彊集林罕集徐逸集濟南集
碧落文收子文開元文石鼓文正韻復古編篳要備

篆刻鍼度卷一

一存幾希齋藏板

图下编 5-3

清

陈克恕《篆刻针度》

乾隆五十一年（1786）存几希斋刻本

图下编 5-4

清

梁登庸《镌书八要》

图下编 5-5

清

钱松刻"蠹舟借观"及边款

图下编 5-6

清

赵之谦刻"臣赵之谦"及边款

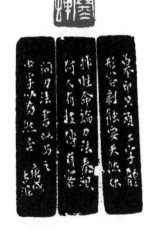

图下编 5-7

近代

赵古泥刻"寒蝉"及边款

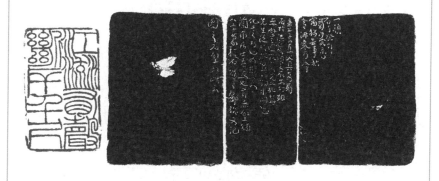

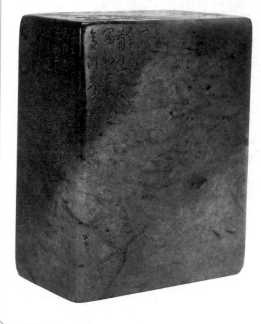

图下编6-1

清

邓石如刻"江流有声断岸千尺"

原印及边款

原印尺寸：5.3厘米×3.2厘米

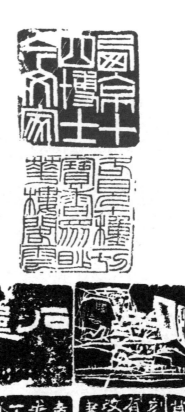

图下编 6-2

清
赵之谦刻"西京十四博士今文家"
"各见十种一切宝香众眇华楼阁云"及边款

图下编 6-3

马国权教学手稿

七　印内

图下编 7-1

清
黄易刻"梧桐乡人"及边款

图下编 7-2

清
陈鸿寿刻"报曾印信"及边款

图下编 7-3

清
赵之琛刻"汉瓦当砚斋"及边款

图下编 7-4

清
赵之琛刻"松影涛声"及边款
西泠印社藏

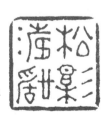

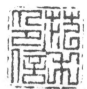

图下编 7-5

清

钱松刻"范禾印信"及边款

图下编 7-6

汉

文圣夫印、臣可

选自《十钟山房印举》

陈介祺藏封泥
吴大澂手书考释
选自《陈介祺藏吴大澂考释古封泥》

守章　地理志東萊 胃州

東箕太守章　地理志東萊邵注高帝置屬青州
領縣十七　掖　平度　黃　臨朐　曲城　牟平
東牟　㟭睡　青梨　昌陽　不夜　當利　虛鄉
陽樂　陽石　徐鄉
鄉古日古萊于圖也

丹楊太守章　地理志丹楊郡注故鄣郡屬江都
武帝元封二年更名丹楊屬揚州有銅官
領縣十七　宛陵　秋臂　江乘　春穀　秣陵　故鄣
句容　涇　丹陽　石城　胡孰　陵陽　蕪湖
溧陽　歙　宣城　勭

图下编 7-8

清
赵之谦刻"镜山"及边款

图下编 7-9

元押一组

冷澹盦藏

图下编 7-10

清

吴昌硕刻"俊卿之印"及边款

图下编 7-11

清

黄士陵刻"正常长寿"及边款

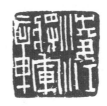

图下编 7-12

前秦

凌江将军章

上海博物馆藏

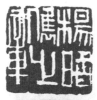

图下编 7-13

清
陈师曾刻"杨昭儁印章"及边款

图下编 7-14

东汉
大医丞印
故宫博物院藏

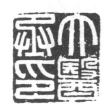

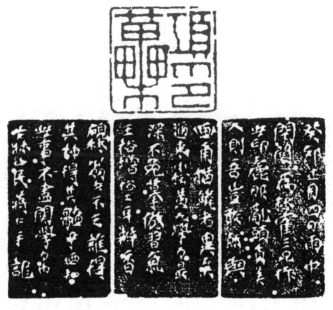

图下编 8-1

清

蒋仁刻"项蘽印"及边款

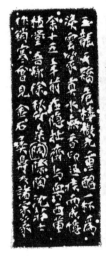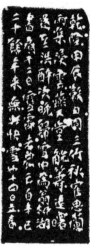

图下编 8-2

清

蒋仁刻"真水无香"及边款

原印尺寸：3.8 厘米 × 3.9 厘米

图下编 8-3

清

邓石如刻“新篁补旧林”及边款

图下编 8-4

清

钱松刻"集虚斋印"及边款

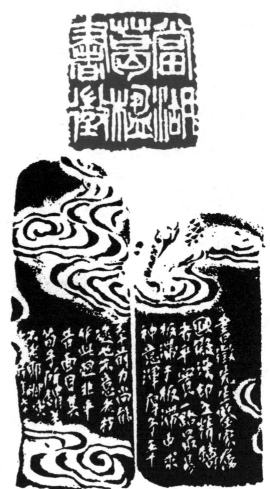

图下编 8-5

清

吴昌硕刻"当湖葛楹书微"
及边款

图下编 8-6

清

吴昌硕刻"湖州安吉县，
门与白云齐"及边款

图下编 8-7

清

吴昌硕刻"葛祖芬"及边款

九 印人

图下编 9-1

明

詹濂刻"奇字斋印"

1976 年江苏无锡顾林墓出土

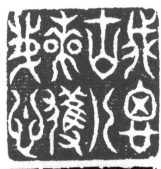

图下编 9-2

明

苏宣刻"我思古人实获我心"

及边款

图下编 9-3

何震刻"笑谭间气吐霓虹"
上海博物馆藏

序

在元色之作曰水蛙、卯眹
文以施于璽印者祝之举
印篆今大篆署小篆署书受
书皆以小印可乎曰别者官
印也某私印昌不可也文何

印以繁贵曰多、铭文传曰
之文佩以印也故印下布私
组之带璽之文传曰璽

多、铭文字生于石也故曰
石印名碑篆之修也由半
竹鏊漆以寻篆公多又文
印未用隶何也隶者通乎
故隶古法残此故程邈印

不屑也曰昔人尝字别篆
文以施于璽印者祝之举

饶雅余见者龃曰泛氏一人
耳曰泛佃心四声一义五音
六书益常秦漢以前�“碑
汲塚之文用之圜棄鄧碑

寒暑顾乐感慨皆以寄

图下编 9-4

清

陈丹衷《印存初集序》

九 印人　87

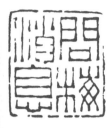

图下编 9-5

清

陈鸿寿刻"问梅消息"及边款（陈豫钟观跋）

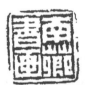

图下编 9-6

清

陈鸿寿刻"南苕书画"及边款

能刻印而當時無好事者收集成譜致令
后人不得標準每用憮然也會稽趙撝叔
大令書畫篆刻俱擅時妙蓋令之米趙吾
文夫亦作小印疏密巧拙豐殺屈伸各盡
用其長縱橫如意閒雖有失而不害反復
觀之無一筆一字不可人意因搜羅屢肆
乞借友人幷自藏各石輯為印譜傳諸後

图下编9-7

清
傅栻《二金蝶堂印谱序》

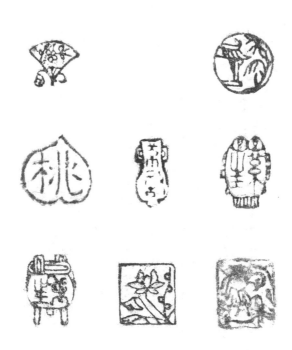

图下编 10-1

元

兔子蹬鹰等物形押、图形押一组

冷澹盦藏

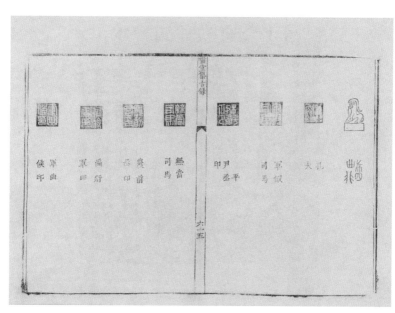

图下编 10-2
南宋
王俅《啸堂集古录》
明代景宋刊本

图下编 10-3
明
顾从德《集古印谱》原钤本凡例
上海图书馆藏

图下编 10-4

明

王常、顾从德编校《印薮》

明代万历三年（1575）顾氏芸阁刻本

图下编 10-5

明

张灏《学山堂印谱自叙》

图下编 10-6

清

黄易《柿叶斋两汉印萃序》

图下编 10-7

清

钱松刻"范禾私印"及边款

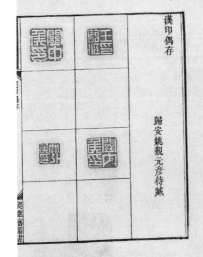

图下编 10-8

清

姚觐元《汉印偶存自序》

图下编 10-9

清

吴昌硕《鹤庐印存序》

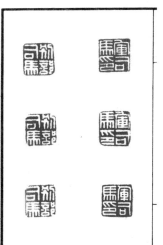

图下编 10-10

清

陈介祺《陈簠斋手拓古印集》

著录"别部司马"等印

而永其傳印人之幸歟而四家彌年累月精力所
聚縱遭茲浩劫猶得萃所劫餘摩挲賞析撰譜以
視方來王丈福厂爲篆同審定一印俾鈐簡端以
爲記驗四家篤耆之志亦可以告慰矣噫天不厭
亂劫運方與今之劫餘將何以保守永久未可以
逆料也而茲譜之成尤不容緩也已余遂爲略述
原委爲古杭高野侯敘於海上梅花雙卷樓

图下编 10-11

民国

高时显《丁丑劫余印存序》

庚午春二月廿有三日寶山容生張嘉保拜觀

印譜非此有稗于攷證訓學史乘論學看豈直徒供觀賞資觀摩云爾
以余謹鏤鑑定多錄類多混清末葉攷輯成譜者皆有古銖泰印手母
印帶光余金銅生銀鋪品類出不相儕見識果宣詔運擧人此皆
談閣印史爲明代郭宗昌所輯戢能鑑定精碻攷稿尤爲可寶庚午冬顧
久閣光品楮此書傳世者歎得出珎呈琳琅標尤焉司閹庚午秋
魯盦先生此見賱覽其間有關于學術看看異多昌勝故筆吾知
魯盦宣思有以嘉惠来兹不徒爰護庋掃視同拱璧而已矓利江民王禔識

图下编 10-12

王福庵《松谈阁印史跋》

十一　器用

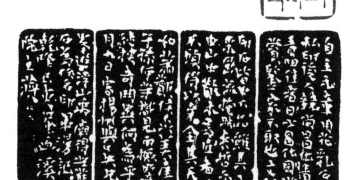

序

古作字以刀施以竹受後
易之以筆楮蓋從簡也雖
人巧機萌而風氣之繁且
薄古道喪矣嗟乎大樸既

序一

图下编 11-1

明

吴名世《翰苑印林序》

图下编 11-2

清

蒋仁刻"雪峰"及边款

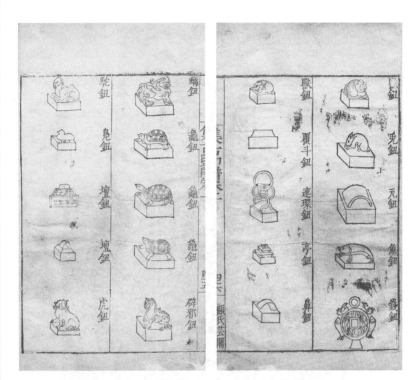

图下编 11-3

古印钮式图
选自明王常、顾从德编校《印薮》

十二 钤拓

图下编 12-1

清

陈豫钟刻 "最爱热肠人" 及边款

图下编 12-2

清
陈豫钟刻“希濂之印”及边款

图下编 12-3

清
陈介祺《传古别录》手稿本

图下编 12-4

汉

韩竝、辟非射魅、区伤武

选自吴大澂《十六金符斋印存》

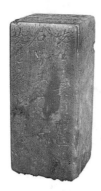

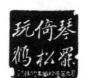

图下编 12-5

明

文彭刻"琴罢倚松玩鹤"及边款

西泠印社藏

原印尺寸：3.6 厘米 ×3.6 厘米

图下编 13-1

北宋

米芾《参政帖》

上海博物馆藏

图下编 13-2

唐

开元

唐玄宗李隆基《鹡鸰颂》

卷首接缝钤印

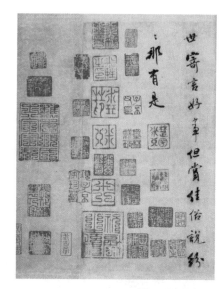

图下编 13-3
北宋
米芾用印
钤于《兰亭序》褚遂良摹本
故宫博物院藏

軟

畫可摹書可臨而不可摹惟印不可偽作者必異王

詵刻勾德元圖書記亂印書畫余辨出元字腳遂伏其

偽木印銅印自不同皆可辨

用上閣圖書字印亦然仁宗後印經院賜經

印文須細圈須與文等我太祖祕閣圖書之印不滿二

寸圖文皆細上閣圖書字印亦然仁宗後印經院賜經

有損於書帖近三館祕閣之印文雖細圈乃粗如半指

欽定四庫全書

亦印搨書畫也王詵見余家印記與唐印相似近畫換

了作細圈仍尋求作篆自有法近世皆無

法如三館銅印其篆差穩殊勝漢印然文字亦有不楷

御史臺印立庚午例屢易名少卿名先刴削朝廷安也

有二印一印小者使於書縫大者圖列角一寸已上古篆

於鵝鸐頌上見之他處未嘗有

王詵每余到都下邀過其第即大出書帖索余臨學因

图下编 13-4
北宋
米芾《书史》
清文渊阁四库全书本

图下编 13-5
南唐
建业文房之印
钤于唐孙过庭《草书千字文第五本》
辽宁省博物馆藏

图下编 13-6
元
倪瓒自书《述怀》诗卷
台北故宫博物院藏

图下编 13-7

元

赵孟頫用印 "水精宫道人"

钤于大德四年（1300）《行书洛神赋卷》

昔杜元凱稱王武子有馬癖和長輿
有錢癖而二云自云有左傳癖盖其胸
中磊塊之氣既不能与俗人言出不
解為俗事勢援故不得不托一物以
自寄适志然則印章之僻正夷令所
托以寄其微尚之志者也特拈而書
之　友弟張嘉休孺頭

图下编 13-8

明

张嘉休《承清馆印谱引》

图下编13-9

清

丁敬刻"徐观海印"及边款

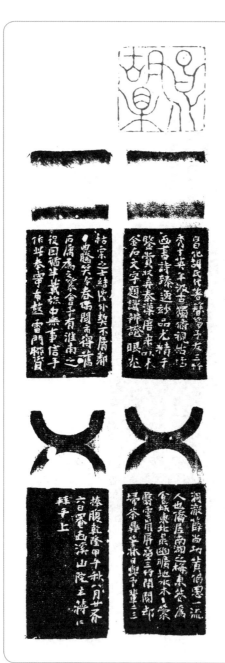

图下编 13-10

清

蒋仁刻"昌化胡栗"及边款

原印尺寸：3.2厘米 × 3.3厘米

图下编 13-11

清
蒋仁刻"世尊授仁者记"及边款
原印尺寸：3.0 厘米 × 3.0 厘米

图下编 13-12

汉

婕伃妾娟　玉印

清龚自珍旧藏（今藏北京故宫博物院）

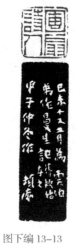

图下编 13-13

清

陈鸿寿刻"团扇诗
人"及边款

图下编 13-14

汉

肖形印二方

冷澹盦藏

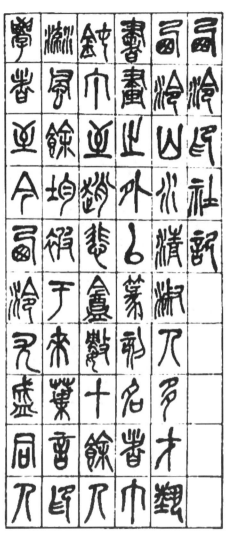

图下编 13-15

清

吴昌硕篆书《西泠印社记》

西泠印社藏

图下编 13—16

近代

李叔同《李庐印谱序》